Gradaciones de lo cotidiano (The End). Catálogo
Rubén Fresneda
Del 26 de septiembre al 25 de octubre de 2013
Sala de exposiciones del Centre Cívic Antic Sanatori
Ayuntamiento de Sagunto

Imagen portada:
Noche rosa. Óleo sobre lienzo, 100x40cm 2012
© Rubén Fresneda
www.rfresneda.wordpress.com
rubfrero@hotmail.com

© De los textos
© De las imágenes

©Ediciones 74, septiembre de 2013
www.ediciones74.wordpress.com
ediciones74@gmail.com
siguenos en facebook y twitter.
Valencia, España
Diseño cubierta y maquetación: Rubén Fresneda
ISBN: 978-1492345602

Imprime:
Carteles: Área Gráfica Digital (Alcoy, Alicante)
Tríptico: Ayuntamiento de Sagunto
CD Catálogo: Línea 2 (Valencia)

Cualquier forma de reproducción, distribución, comunicación pública o transformación de esta obra solo puede ser realizada con la autorización de su titular, salvo excepción prevista por la ley.

GRADACIONES
de lo cotidiano
[The End]

Rubén Fresneda

ÍNDICE

Presentación......................9
Obras...............................13
Bio....................................38
Agradecimientos.............53

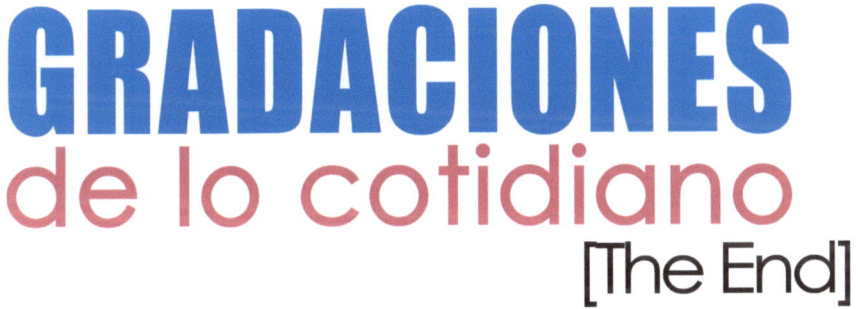

GRADACIONES
de lo cotidiano
[The End]

Rubén Fresneda

PRESENTACIÓN
Rubén Fresneda, Pintor

 Este proyecto llamado *Gradaciones de lo cotidiano [The End]*, pretende mostrar en telas sobre lienzo cómo en nuestra realidad más cotidiana se sucede casi a diario el efecto plástico de la gradación de color. Un efecto que ocurre en espacios tan grandes como el cielo en sus horas crepusculares a algo tan pequeño como una gota de vino en una copa, todo ello desde una producción abstracta. Pero no sólo se representa esto en todas las piezas, sino que además, en los lienzos donde se representan elementos comestibles se produce en el espectador un efecto sinestésico: mediante el color (y no por la forma) el espectador puede deducir de qué elemento se trata.

 No todo acaba entre ese juego entre el cuadro y el espectador. Existen otros dos temas en estos cuadros, por un lado la línea horizontal que hay en todas las piezas, que por defecto generan un paisaje en unestra mente y por otro una dualidad y/o ambigüedad en todas las piezas, conseguida en gran parte por esa línea de horizonte, que crean la duda de si el cuadro que estamos viendo mirando es un paisaje o un elemento comestible, ¿o es quizá las dos cosas?

PRESENTACIÓ
Rubén Fresneda, Pintor

Aquest projecte anomenat *Gradaciones de lo cotidiano (The End)*, pretén mostrar sobre tela com a la nostra realitat més quotidiana passa gairebé diàriament l'efecte plàstic de la gradació sobre color. Un efecte que ocorre en espais tan grans com el cel en les seves hores crepusculars a una cosa tan petita com una gota de vi en una copa, tot això des d'una producció abstracta. Però no només es representa això en totes les peces, sinó que a més, en els llenços on es representen elements comestibles es produeix en l'espectador un efecte sinestèsic: Mitjançant el color (i no per la forma) l'espectador pot deduir de quin element es tracta.

No tot s'acaba entre aquest joc entre el quadre i espectador. Hi ha altres dos temes en aquests quadres, d'una banda la línia horitzontal que hi ha a totes les peces, que per defecte generen un paisatge en la nostra ment i per un altre una dualitat i / o ambigüitat en totes les peces, aconseguida en gran part per aquesta línia d'horitzó, que creen el dubte de si el quadre que estem mirant és un paisatge o un element comestible, o és potser les dues coses?

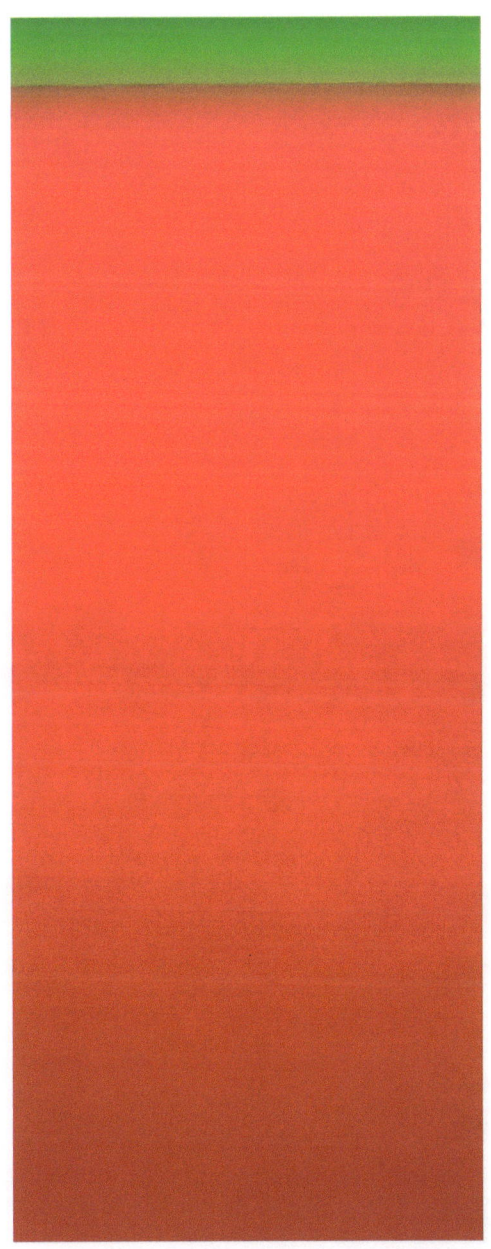

Fresa.
Óleo sobre lienzo, 100x40cm 2011

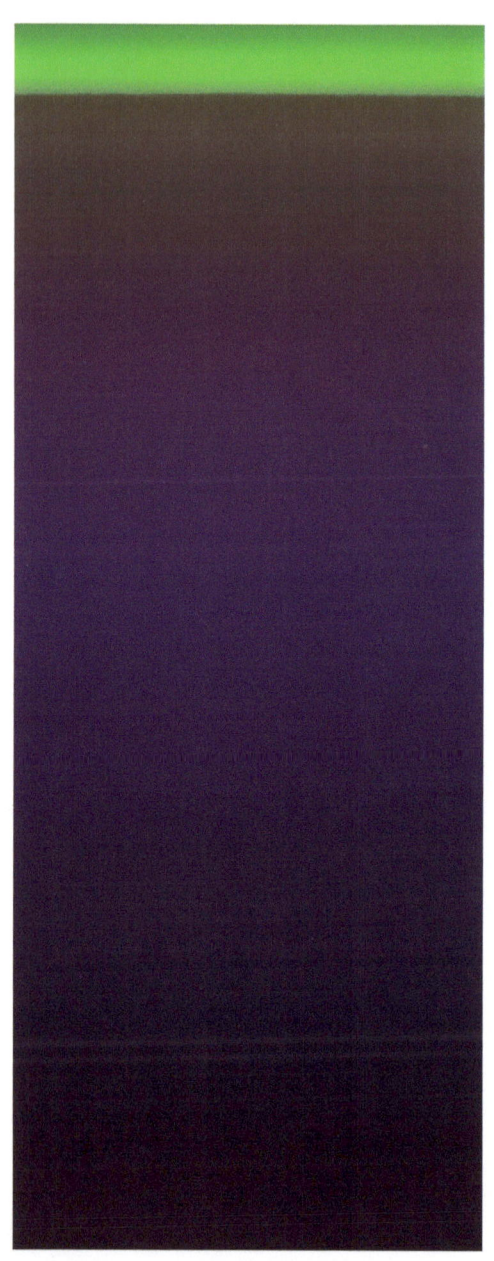

14 Berenjena.
Óleo sobre lienzo, 100x40cm 2011

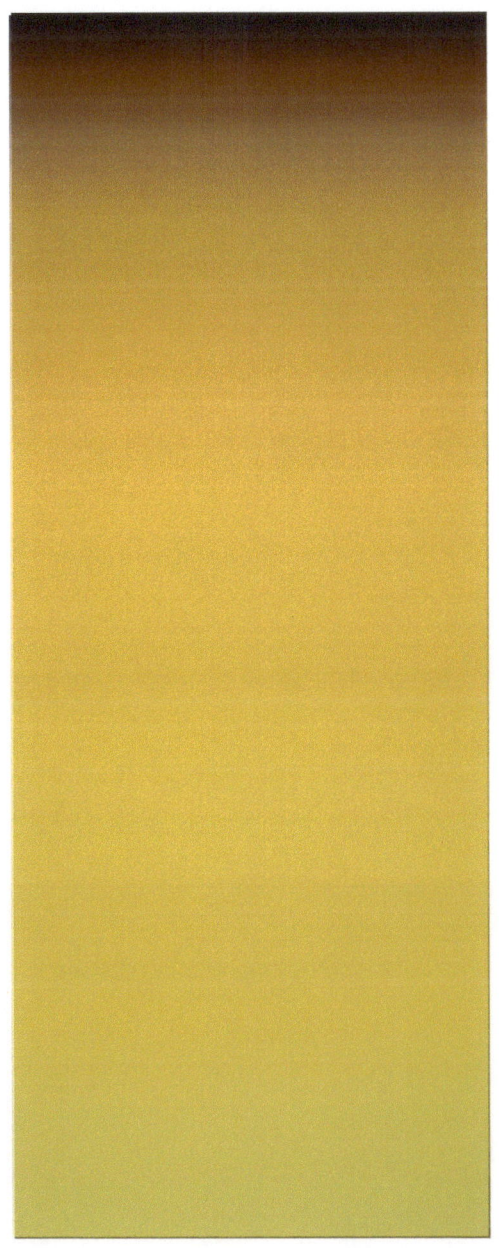

Flan. 15
Óleo sobre lienzo, 100x40cm 2011

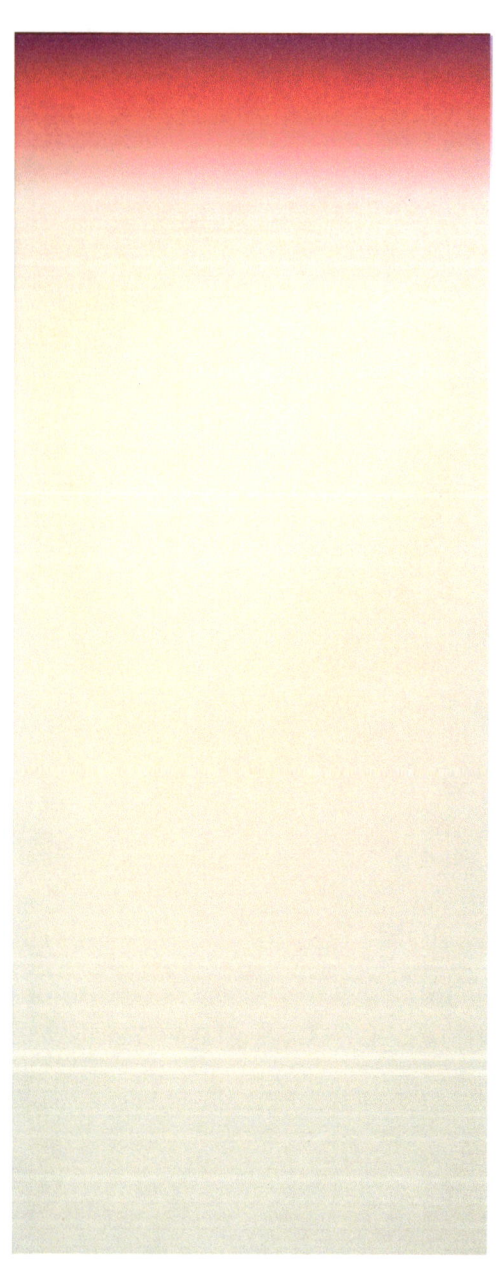

16 Helado de yogurt con frutos del bosque.
Óleo sobre lienzo, 100x40cm 2010

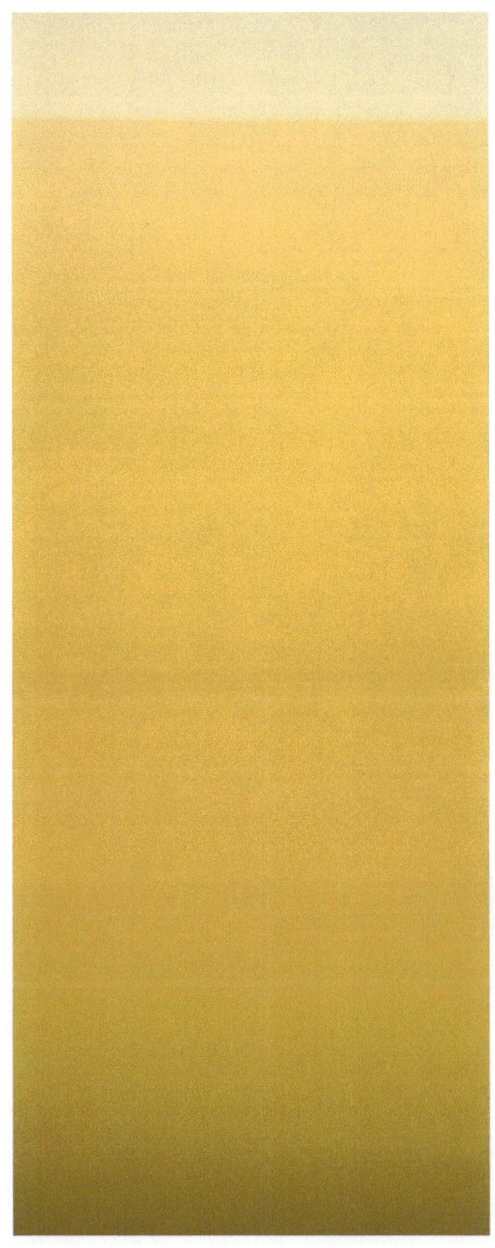

Cerveza. 17
Óleo sobre lienzo, 100x40cm 2011

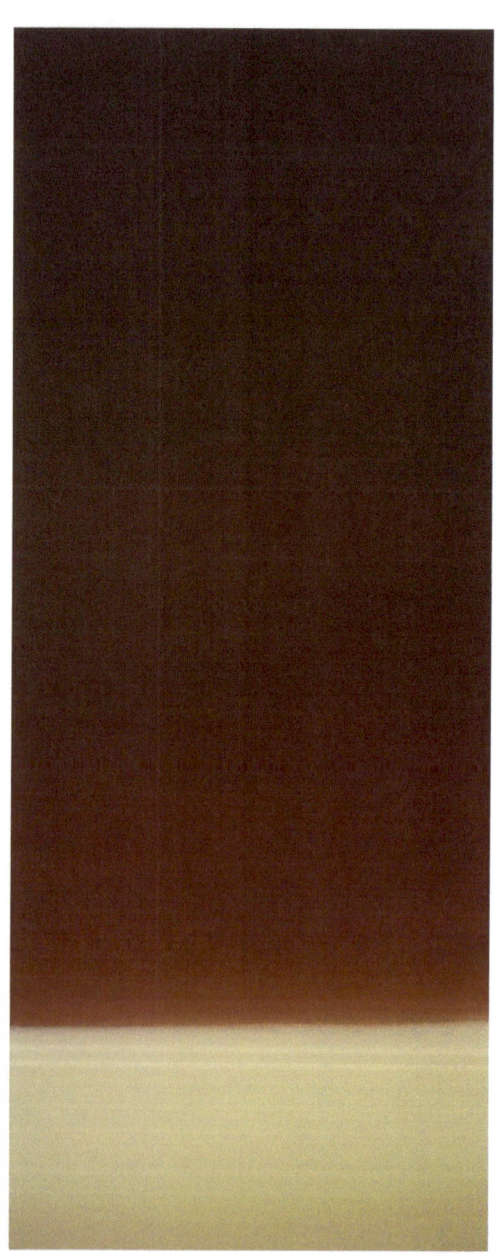

18 Café bombón.
Óleo sobre lienzo, 100x40cm 2010

Café. 19
Óleo sobre lienzo, 100x40cm 2011

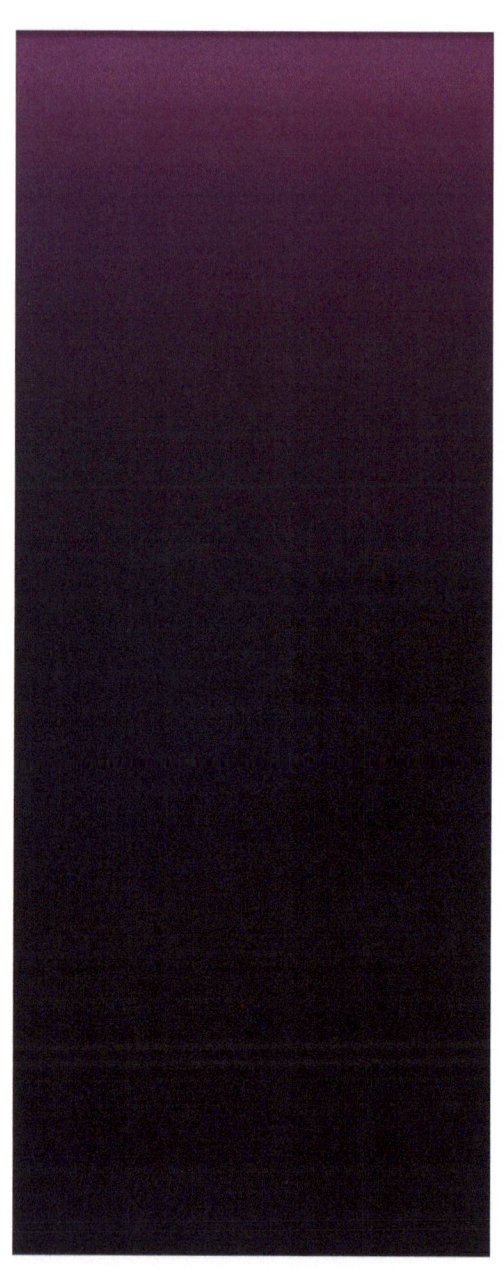

20 Vino tinto.
Óleo sobre lienzo, 100x40cm 2011

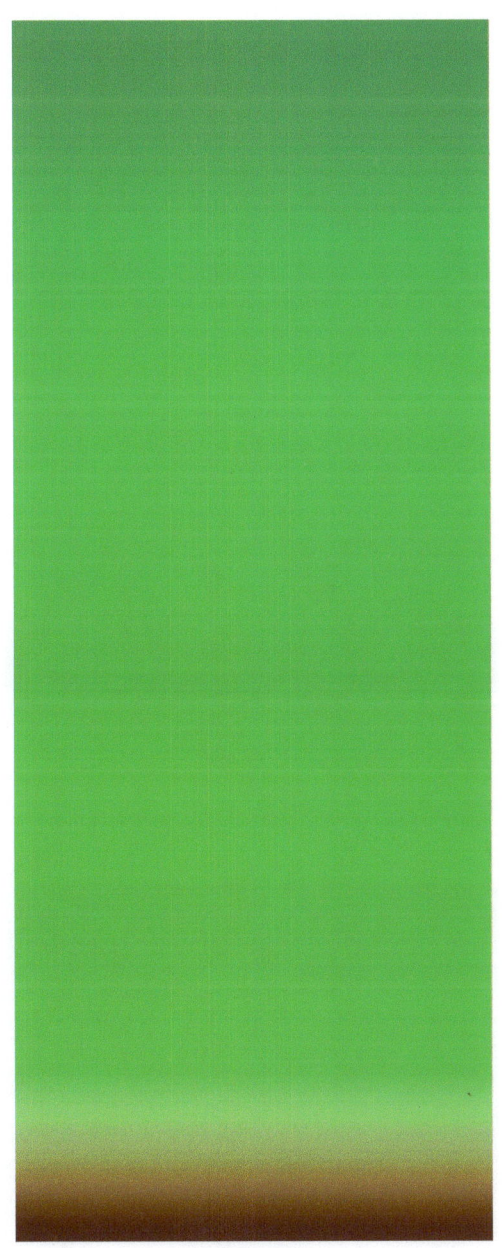

Kiwi.
Óleo sobre lienzo, 100x40cm 2011

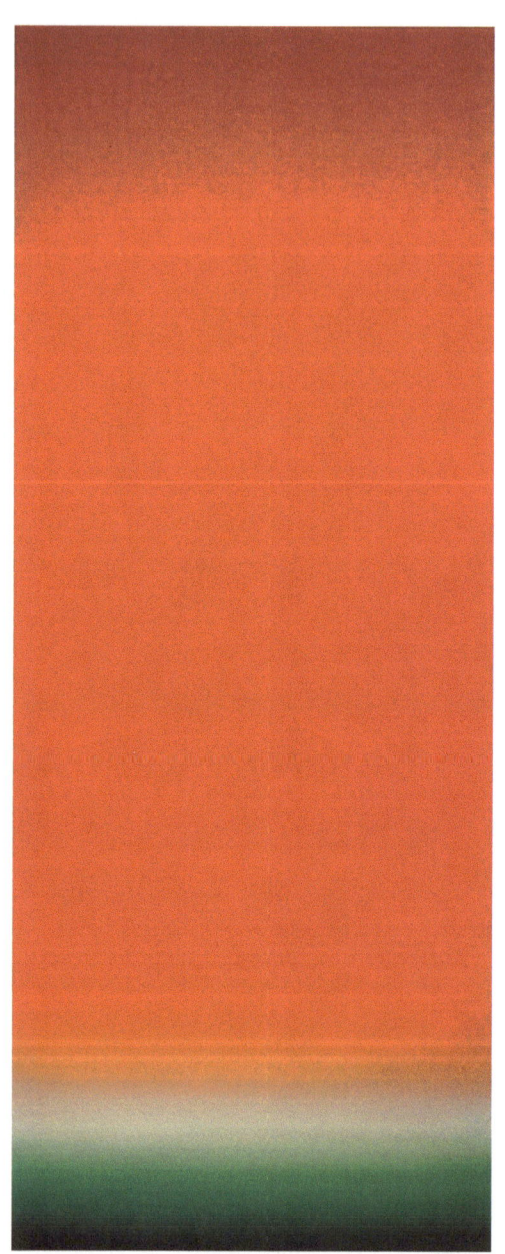

22 Sandía.
Óleo sobre lienzo, 100x40cm 2010

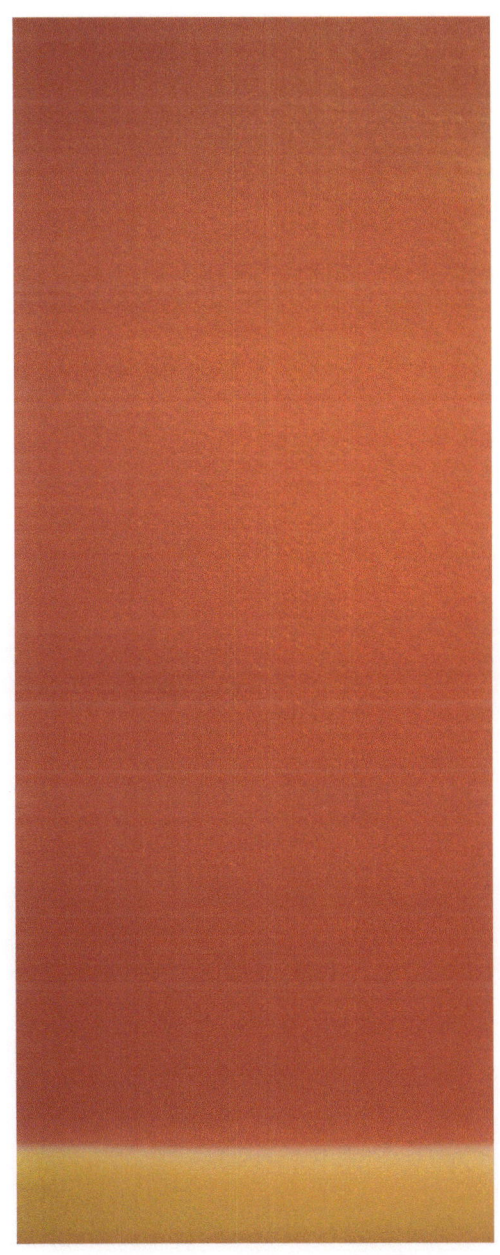

Pomelo.
Óleo sobre lienzo, 100x40cm 2011 **23**

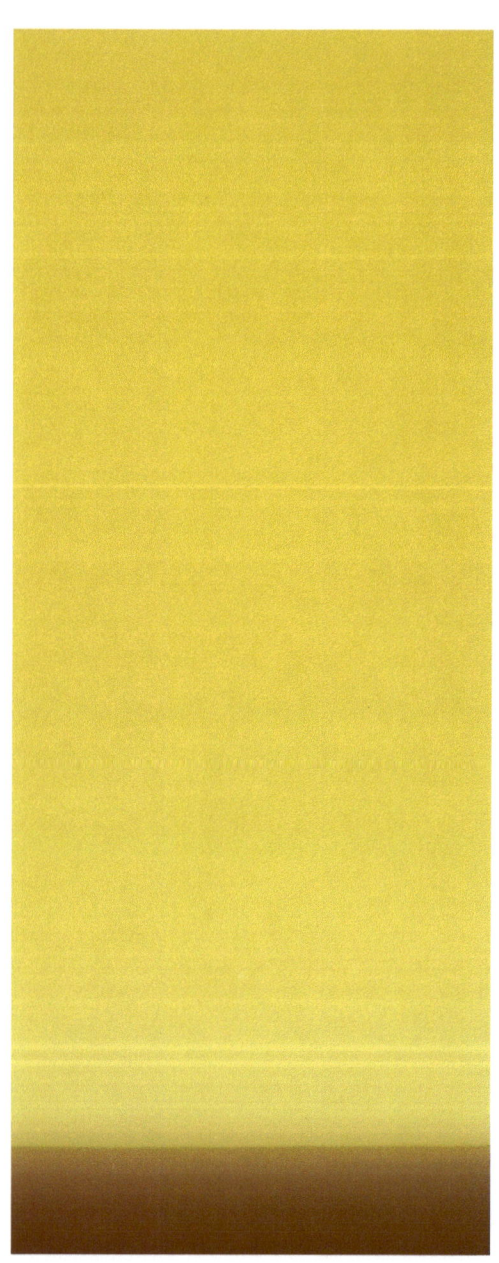

24 Helado de vainilla y chocolate.
Óleo sobre lienzo, 100x40cm 2011

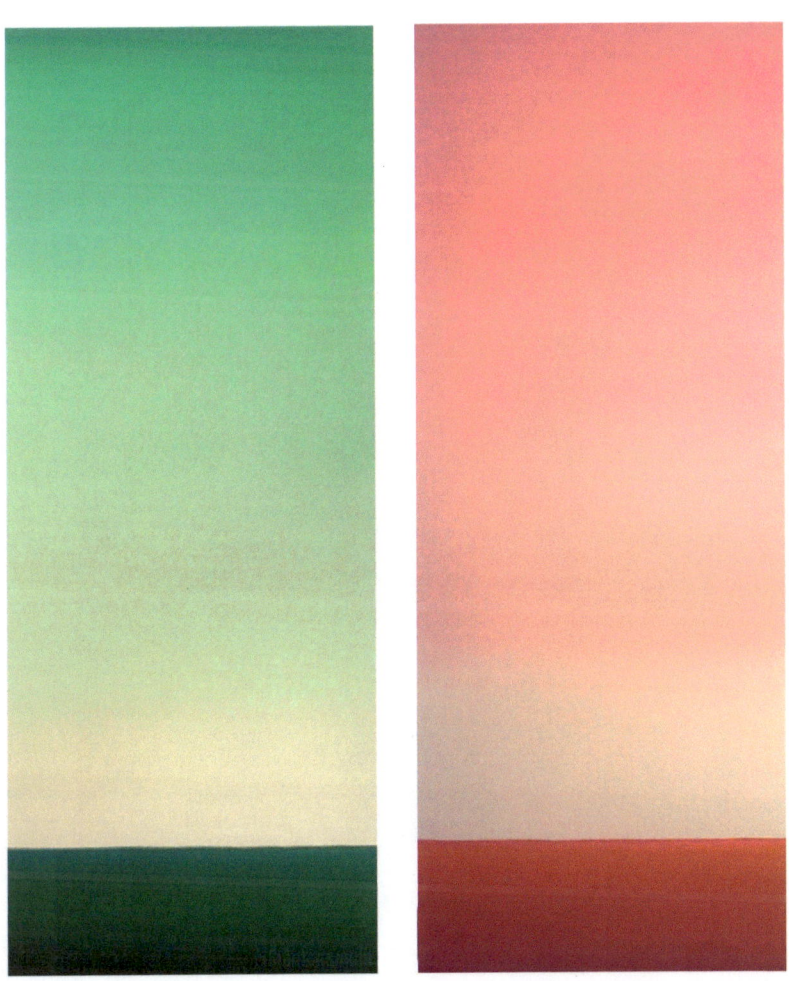

Chicles de menta y fresa.
Óleo sobre lienzo, 100x80cm (díptico) 2011

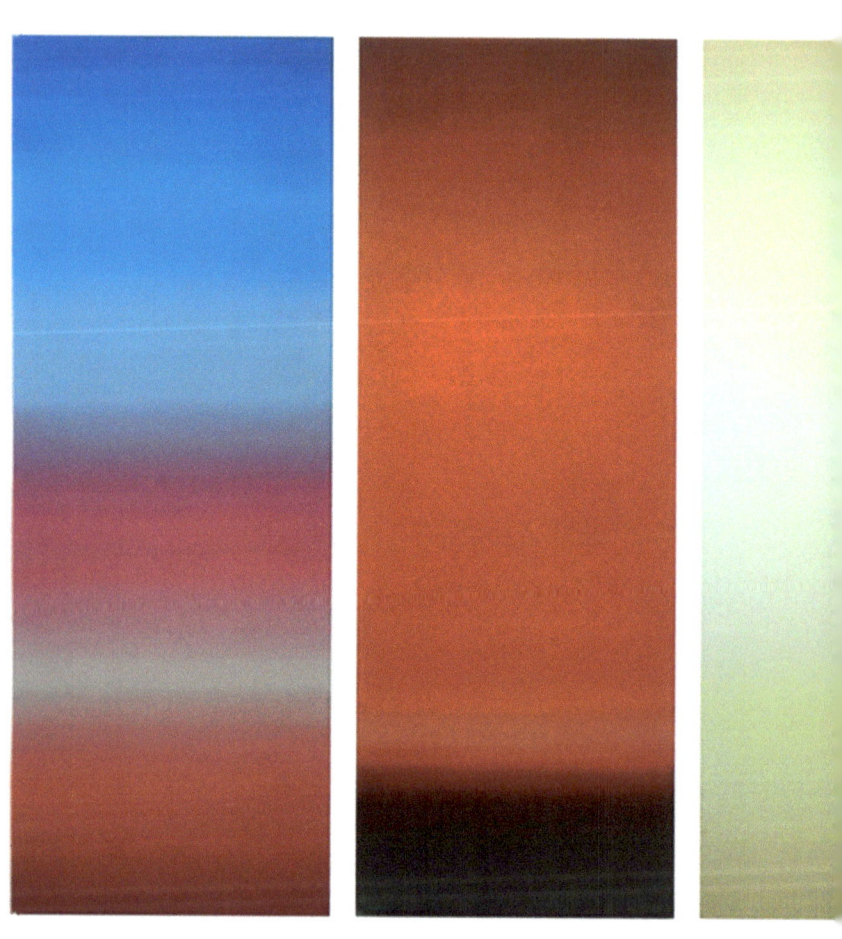

26 Sabores. Dulce, picante, insípido, ácido y agridulce.
Óleo sobre lienzo, 100x200cm (políptico) 2010

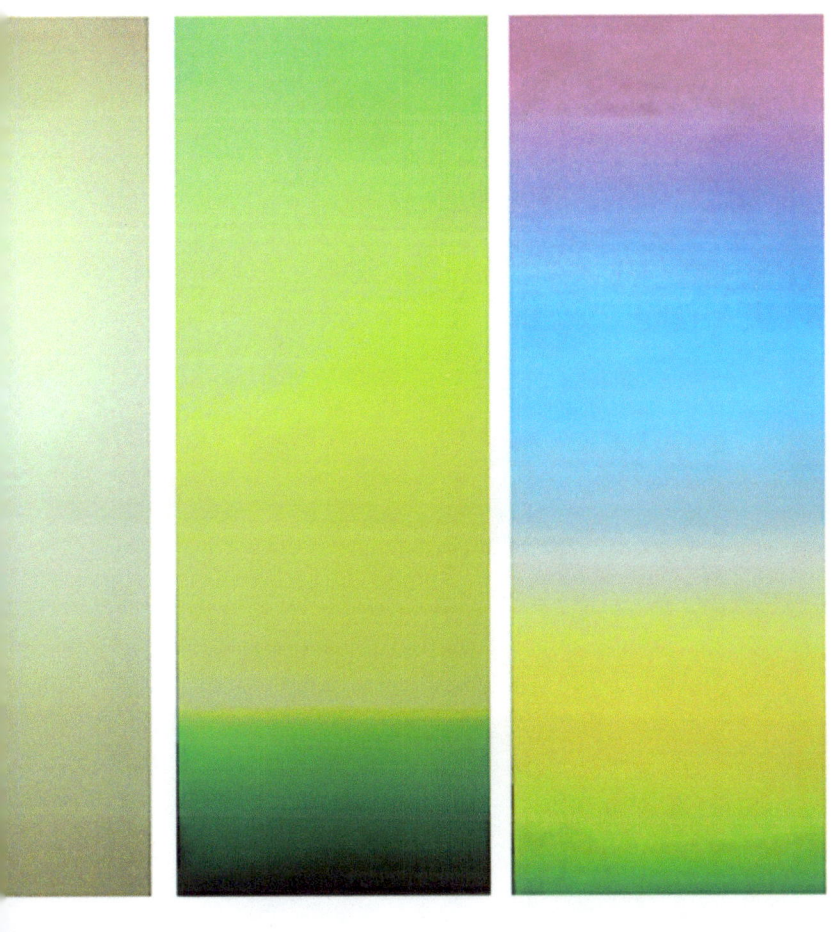

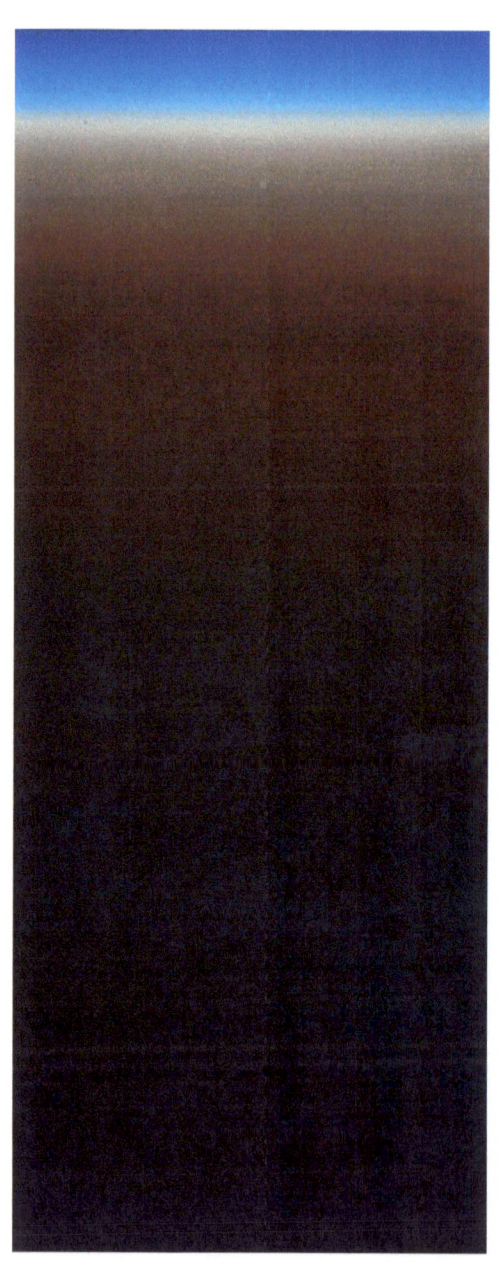

28 Sin título (paisaje).
Óleo sobre lienzo, 100x40cm 2010

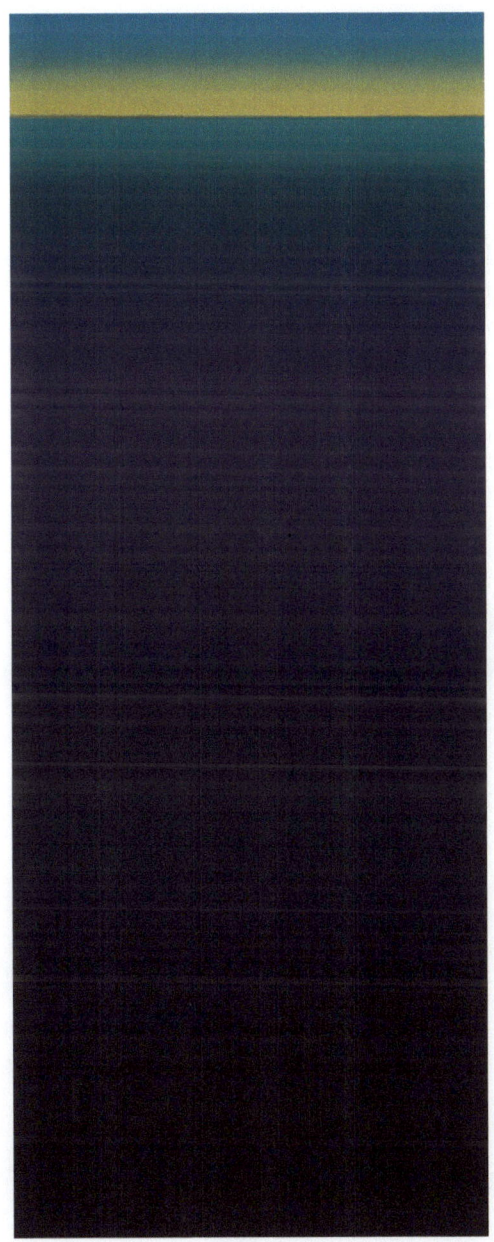

Sin título (con el agua hasta el cuello). 29
Óleo sobre lienzo, 100x40cm 2011

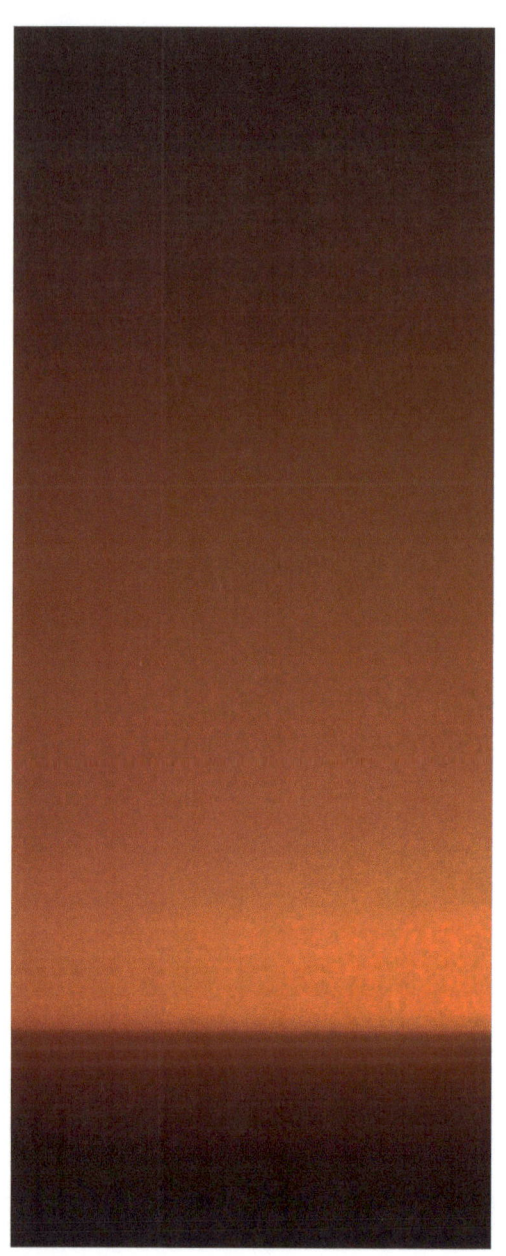

30 La noche en Valencia.
Óleo sobre lienzo, 100x40cm 2011

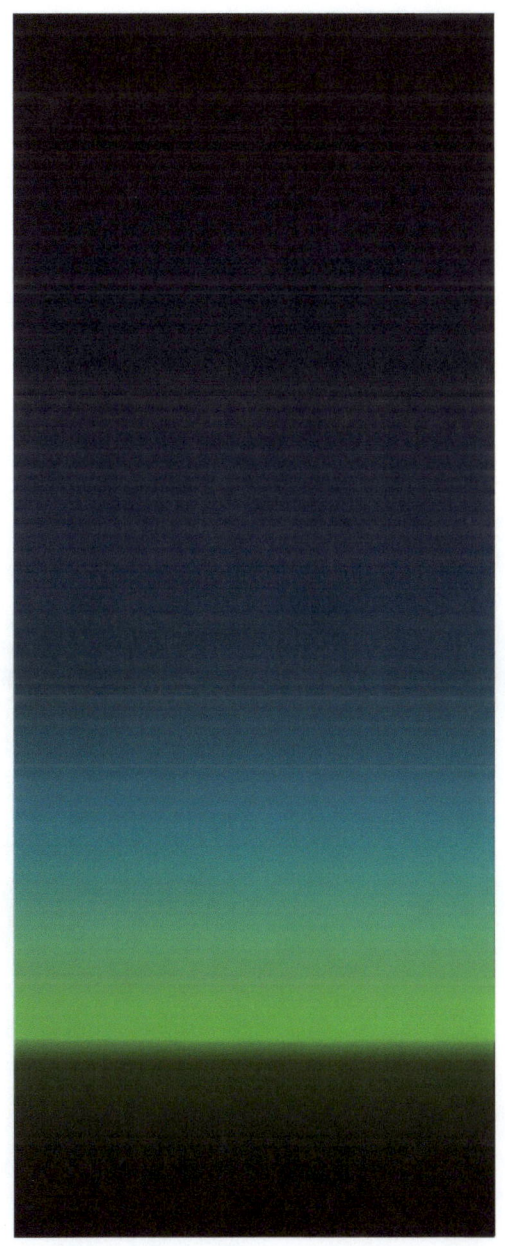

Cae la noche II.
Óleo sobre lienzo, 100x40cm 2011

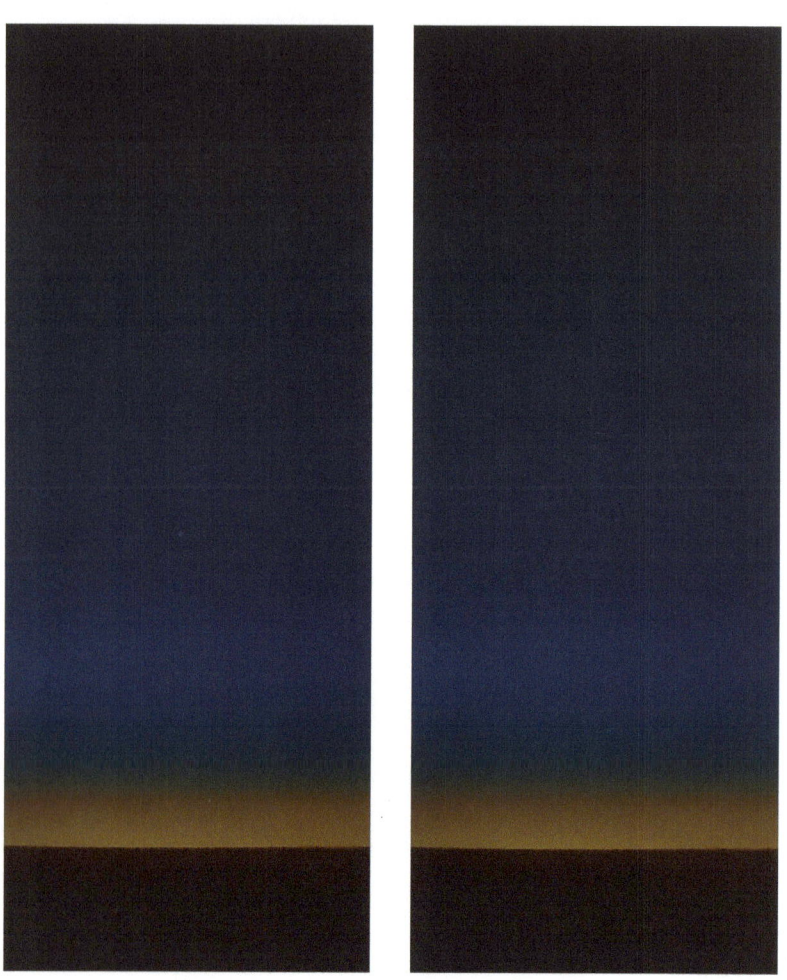

32 Cae la noche I.
Óleo sobre lienzo, 100x80cm (díptico) 2011

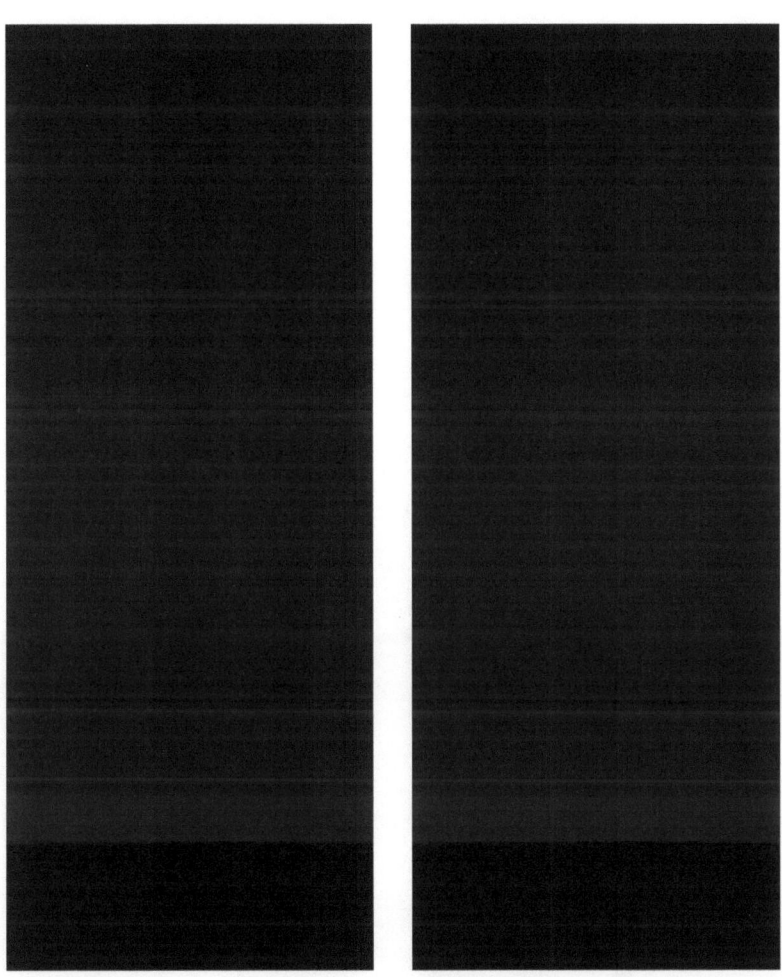

Negra noche.
Óleo sobre lienzo, 100x80cm (díptico) 2011

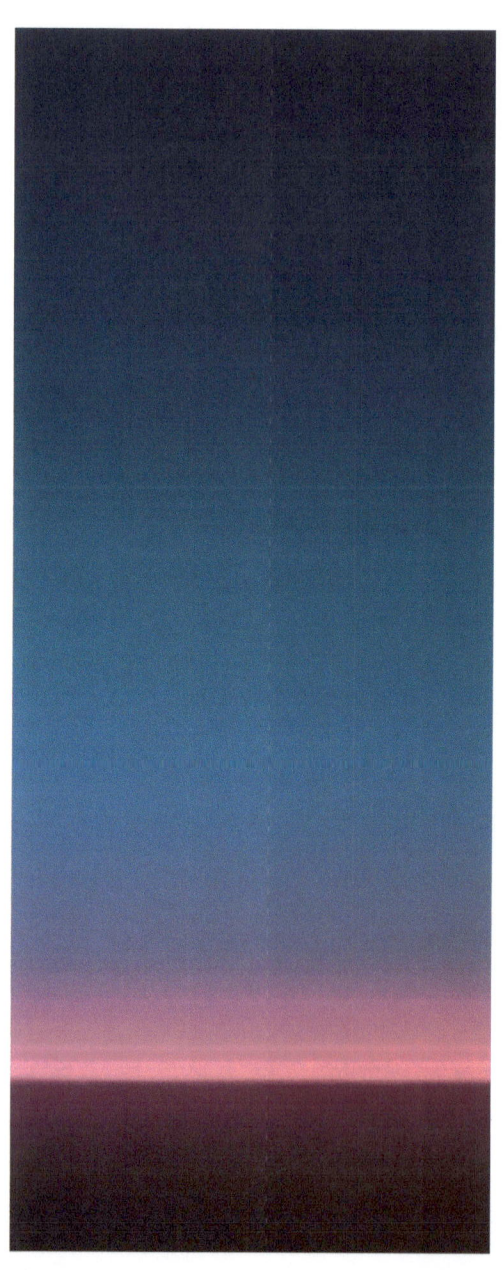

34 La noche en rosa.
Óleo sobre lienzo, 100x40cm 2012

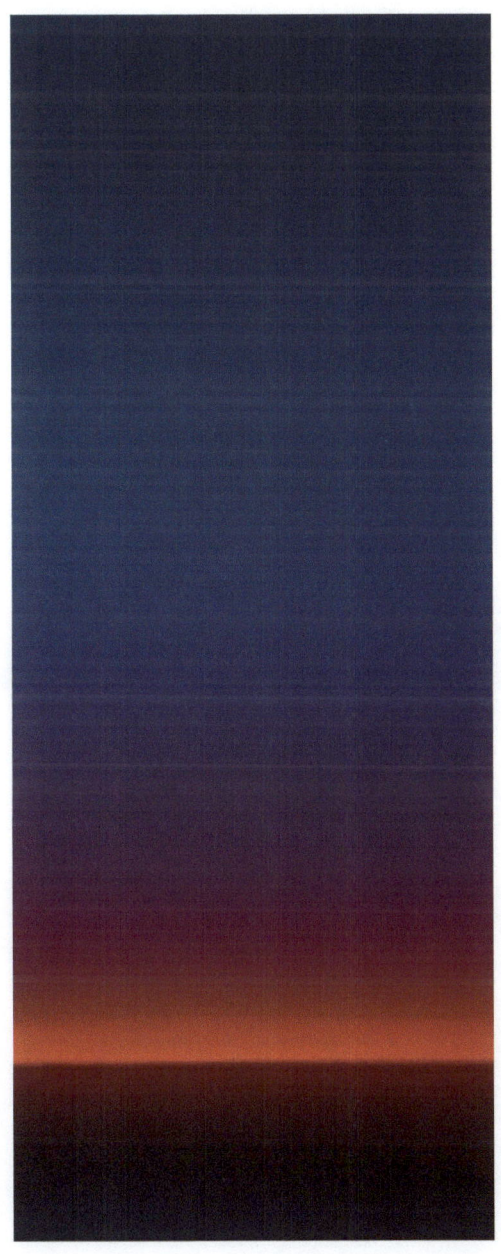

Noche loca.
Óleo sobre lienzo, 100x40cm 2012

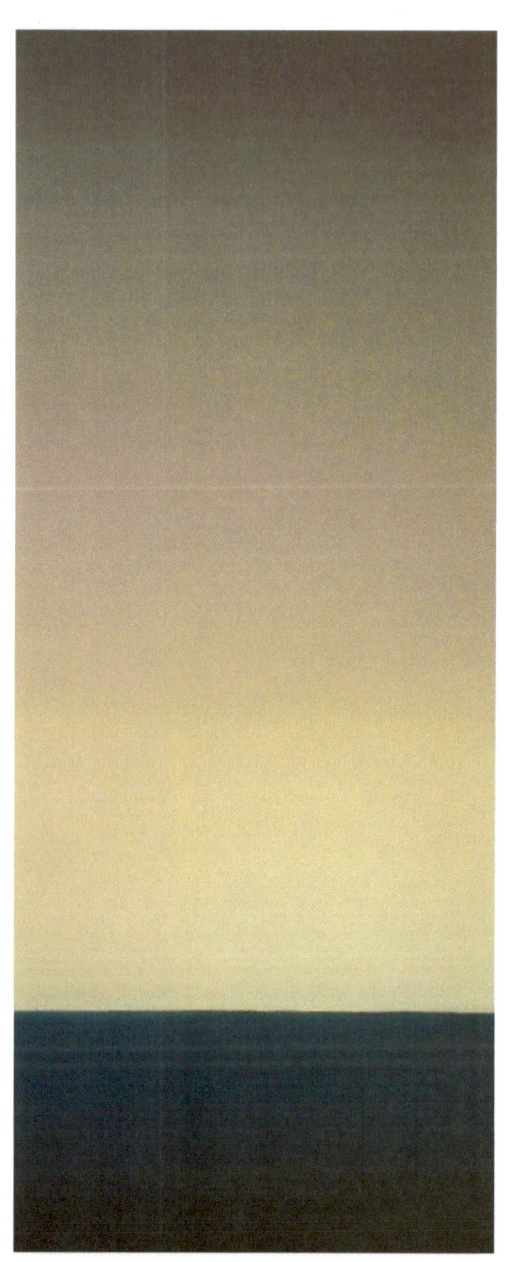

36 Día de invierno.
Óleo sobre lienzo, 100x40cm 2011

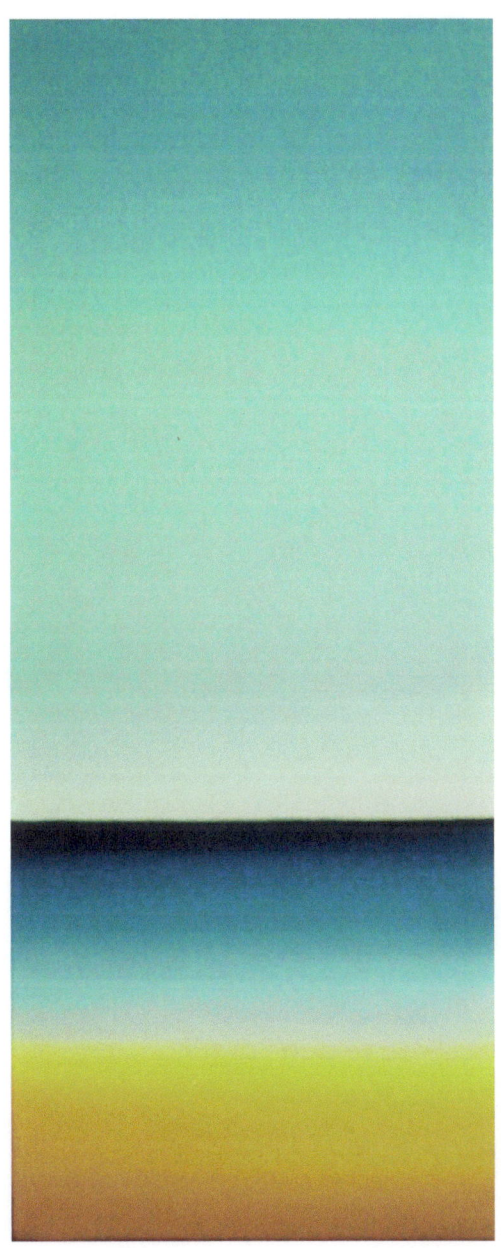

Día de playa.
Óleo sobre lienzo, 100x40cm 2011 37

CURRÍCULUM

Rubén Fresneda
Alcoy, 1988

rubfrero@hotmail.com
rfresneda.wordpress.com

Formación académica

2011. Licenciado en Bellas Artes por la Facultd de San Carlos, Universidad Politécnica de Valencia (UPV).

Formación complementaria

2012. IV Jornadas de Cultura de Marketing. Centro de Formación Permanente, UPV, Campus d'Alcoi.

2009. La mesa redonda "Abstraccions". Departamento de pintura. Facultad de Bellas Artes. UPV.

· Seminario "Fotografía, figura e imagen". La experiencia de los cuatro temperamentos. Departamento de pintura. Facultad de Bellas Artes. UPV.

2008. Conferencias sobre la arquitectura y De Chirico. Instituto de Ciencies de la Educación (ICE). UPV.

· II Jornadas de Diseño. Conversaciones: La rebelión de los objetos. Isidro Ferrer y Paco Bascuñán. UPV.

· 3º Seminario "la voz en la mirada". Departamento de pintura. Facultad de Bellas Artes. UPV.

2007. 2º Seminario "la voz en la mirada". Departamento de pintura. Facultad de Bellas Artes. UPV.

Exposiciones individuales

2013. Gradaciones de lo cotidiano (The End). Centre Cívic del Ayuntamiento de Sagunto. Septiembre.

· **Gradaciones de lo cotidiano 2.** Sala de exposiciones del Ateneo Mercantil de Valencia. Valencia, Mayo.

· **Painting & Flavour.** Espacio expositivo de la Sala Matisse. Valencia, Abril.

· **Painting & Flavour.** Espacio expositivo del la Librería-Café Chico Ostra. Valencia, Febrero-Marzo.

2012. Daily Colours. Sala de exposiciones de Seguros La Unión Alcoyana. Alcoy, Septiembre.

· **Natural things.** Sala de exposiciones del Campus d'Alcoi, Universidad Politécnica de Valencia. Alcoy, Junio.

· **Frequent Colours.** Espacio expositivo de la Escuela Técnica Superior de Ingeniería Informática de la Universidad Politécnica de Valencia (Campus de Vera). Valencia, Febrero.

2011. Colors i Sabors. Espacio expositivo de la Tetería Art-Té. Alcoy, Noviembre.

· **Gradaciones de lo cotidiano.** Sala de exposiciones del centro de juventud Algirós. Valencia, Octubre.

· **Simbolismos fálicos.** Espacio expositivo de la cafetería El Café de la Seu. Valencia, Septiembre.

Exposiciones colectivas

2013. **Change Art.** Parking Gallery. Alicante, Junio.

2012. **El rostro, el otro.** Sala de los bambúes. Palau de la Música de Valencia. Valencia, Marzo.

2011. **De la Malvarrosa al papel.** Biblioteca Municipal María Moliner. Valencia, Junio.

· **Papers sonors.** Biblioteca municipal María Moliner. Valencia, Mayo.

· **Frente a la nueva realidad del VIH/SIDA, rompe tus prejuicios.** Sala de exposiciones de la Societat Coral El Micalet. Valencia (itinerante), Mayo.

· **Duchamp is here. Magritte, Samuel Beckett & the Cello.** Centro Cultural Mario Silvestre. Alcoy, Marzo.

· **Artificial, naturalmente.** Biblioteca municipal Nova Al-Russafí. Valencia, Febrer.

2010. **Frente a la nueva realidad del VIH/SIDA, rompe tus prejuicios.** Centre Jove. Puerto de Sagunto, Valencia (itinerante). Diciembre-Enero.

· **New Art Only. (International Exhibition).** Centro Cultural Mario Silvestre, Alcoy. Diciembre.

· **Frente a la nueva realidad del VIH/SIDA, rompe tus prejuicios.** Centre Jove del Mercat. Mislata, Valencia (itinerante). Diciembre.

· **Pintura y medios de Masas.** Espai cultural biblioteca Eduard Escalante. Valencia. Mayo.

2008. Ante el VIH, tu actitud marca la diferencia. Biblioteca municipal Nova Al- Russafí. Valencia. Diciembre.

2007. 7ª Trobada de pintors. Barri El Partidor. Mercado San Mateo. Alcoy, Junio.

2006. Sida, ací i ara. No et quedes als núvols. Sala Josep Renau, Facultad de Bellas Artes de San Carlos, Universidad Politécnica de Valencia, Campus de Vera. Valencia. Diciembre.

2004. Exposició alumnes assignatura Volum. Escola d'Art i Disseny Superior d'Alcoi. Alcoy.

1998. Escola de Belles Arts d'Alcoi. Centre Cultural d'Alcoi. Alcoy.

1996. Escola de Belles Arts d'Alcoi. Centre Cultural d'Alcoi. Alcoy.

Catálogos

2013. Gradaciones de lo cotidiano (The End). Ediciones74, ISBN: 9788888888888. Valencia, 2013.

· **Gradaciones de lo cotidiano 2.** Autoeditado. Formato PDF en soporte CD-ROM. Rubén Fresneda. Alcoy, 2013.

· **Painting & Flavour.** Autoeditado. Formato PDF en soporte CD-ROM. Rubén Fresneda. Alcoy, 2013.

· **Painting & Flavour.** Autoeditado. Formato PDF en soporte CD-ROM. Rubén Fresneda. Alcoy, 2013.

2012. Daily Colours. Autoeditado. Formato PDF en soporte CD-ROM. Rubén Fresneda. Alcoy, 2012.

· **Natural things.** Autoeditado. Formato PDF en soporte CD-ROM. Rubén Fresneda, Alcoy, 2012.

· **El rostro, el otro.** Edita Departamento de Pintura, Facultad de Bellas Artes de San Carlos, Universidad Politécnica de Valencia. Editorial UPV. ISBN: 978-84-8363-733-0. Valencia, 2012.

· **Frequent Colours.** Autoeditado. Formato PDF en soporte CD-ROM. Rubén Fresneda, Alcoy, 2012.

2011. **Colors i Sabors.** Autoeditado. Formato PDF en soporte CD-ROM. Rubén Fresneda, Alcoy, 2011.

· **Gradaciones de lo cotidiano.** Autoeditado. Formato PDF en soporte CD-ROM. Rubén Fresneda, Alcoy, 2011.

· **Simbolismos fálicos.** Autoeditado. Formato PDF en soporte CD-ROM. Rubén Fresneda, Alcoy, 2011.

· **Artificial, naturalmente.** Edita Departamento de Pintura, Facultad de Bellas Artes de San Carlos, Universidad Politécnica de Valencia. Depósito legal: V-3644-2011. Valencia, 2011.

2010. **New Art Only (International Exhibition).** Edita ArtinActionAlcoi. Catálogo digital en formato PDF y soporte CD-ROM. Alcoy, 2010.

· **Pintura y medios de masas.** Edita Departamento de Pintura, Facultad de Bellas Artes de San Carlos, Universidad Politécnica de Valencia. Fire Drill. ISBN: 978-84-932373-9-4. Valencia, 2010.

2008. **Ante el VIH, tu actitud marca la diferencia.** Edita Facultad de Bellas Artes de San Carlos, Universidad Politécnica de Valencia. Gironés impresores S.L. ISBN: 978-84-692-4291-9. Valencia, 2008.

2006. Sida, ací i ara. No et quedes als núvols. Edita Facultad de Bellas Artes de San Carlos, Universidad Politécnica de Valencia. Gironés Impresores S.L. ISBN: 987-84-690-6280-7. Valencia, 2006.

1998. Escola de Belles Arts d'Alcoi. Edita Centre Cultural d'Alcoi, Ajuntament d'Alcoi. Arts Gràfiques Alcoi S.A. Depósito legal: A-663-1998. Alcoy, 1998.

1996. Escola de Belles Arts d'Alcoi. Edita Centre Cultural d'Alcoi, Ajuntament d'Alcoi. Arts Gràfiques Alcoi S.A.

Libros

2013. El origen de las especies. Ediciones74. ISBN: 978-1489586469. Valencia, 2013.

· Hombres víctimas y mujeres agresoras. Editorial Cántico. Depósito legal: A-8-2013. ISBN: 978-84-940368-8-0. Alcoy, 2012.

2012. Sentado junto al muro. Editorial Cántico. Depósito legal: A-662-2012. ISBN: 978-84-940368-3-5. Alcoy, 2012.

2011. Toc Toc. Edita Departamento de Dibujo, Facultad de Bellas Artes de San Carlos, Universidad Politécnica de Valencia. Diazotec S.L. Depósito legal: V-1985-2011. Valencia, 2011.

Radio/Televisión

27/05/2013. Aparición de obra en informativos Telecinco. David Torres y Antonio Martínez.

05/03/2013. Entrevista en Hoy por Hoy Alcoy. Radio Alcoy, Cadena Ser.

20/11/2012. Aparición de obra en Informativos TV-A. Televisión de Alcoy, Cocentaina, Ibi, Castalla y Onil.

20/09/2012. Entrevista en Hoy por hoy Alcoy. Radio Alcoy, Cadena Ser.

08/06/2012. Cuña informativa. Informativos mediodía Cope. Radio Cope Alcoy.

08/06/2012. Cuña informativa. Informativo matinal Cope. Radio Cope Alcoy.

08/06/2012. Entrevista en Informativos TV-A. Televisión de Alcoy, Cocentaina, Ibi, Castalla y Onil.

Prensa

07/06/2013. 25 artistas eligen entre 500 propuestas. Diario Información. África Prado.

02/05/2013. Agenda jueves 2 de mayo de 2013. Diario Levante, el mercantil valenciano. Vicente Pérez.

01/05/2013. Rubén Fresneda expone Gradaciones de lo cotidiano 2 en el Ateneo Mercantil. Diario digital El periodic. Redacción.

30/04/2013. Rubén Fresneda estarà present a València. Diario digital Pàgina66. Redacción

30/04/2013. La obra de Fresneda, en el Ateneu Mercantil. Periódico Ciudad de Alcoy. I. Sánchez.

07/02/2013. El pintor alcoyano, Rubén Fresneda presenta en febrero la primera de tres exposiciones individuales en Valencia. Diario digital elperiodicodeaqui.com. Redacción.

22/09/2012. Daily Colours de Rubén Fresneda en la Unión Alcoyana. Periódico Ciudad de Alcoy. Redacción.

19/09/2012. Colorit amb Rubén Fresneda. Diario digital Pàgina66. Jorge Cloquell.

18/09/2012. Rubén Fresneda inaugura la exposición Daily Colours en la Unión Alcoyana. Periódico Ciudad de Alcoy. Redacción.

13/09/2012. Exposicions Alcoi. Daily Colours de Rubén Fresneda a Unió Alcoiana. Bonart, revista d'art en català. Redacció.

15/09/2012. El Daily Colours de Rubén Fresneda a Alcoi. Diario digital Pàgina66. Redacción.

19/06/2012. Últimos días de la exposición de Rubén Fresneda. Periódico Ciudad de Alcoy. Redacción.

15/06/2012. "Natural things", o com menjar-se un quadre abstracte. Diari digital Aramultimèdia. Marta Rosella Gisbert Doménech.

07/06/2012. Fresneda y la fuerza del color. Periódico Ciudad de Alcoy. Redacción.

06/06/2012. Exposicions Alcoi: "Natural things" de Rubén Fresneda a EPSA. Bonart, revista d'art en català. Redacción.

06/06/2012. Rubén Fresneda exposa a la EPSA. Diari digital Pàgina66. Redacción.

22/02/2012. Exposicions València. Oberta la mostra de Rubén Fresneda. Bonart, revista d'art en català. Redacción.

22/02/2012. Exposicions València. Oberta la mostra de Rubén Fresneda. Bonart, revista d'art en català. Redacción.

07/02/2012. **Rubén Fresneda presenta a València Frequent Colours.** Diario digital Pàgina66. Jorge Cloquell.

22/11/2011. **CDAVC s'ha interessat per Rubén Fresneda.** Diario digital Pàgina66. Redacción.

21/11/2011. **Alcoi: El CDAVC interessat per la trajectòria de Rubén Fresneda.** Bonart, revista d'art en català. Redacción.

04/11/2011. **Colors i Sabors.** Diario digital Pàgina66. Jorge Cloquell.

26/10/2011. **Alcoi: Rubén Fresneda inaugura a la teteria Art-Té.** Bonart, revista d'art en català. Redacción.

28/10/2011. **Agenda viernes 28 de octubre de 2011.** Diario Levante, el mercantil valenciano.

27/10/2011. **Rubén Fresneda y las gradaciones de lo cotidiano en el Centro de Juventud Campoamor de Valencia.** Diario digital globedia. Javier Mesa Reig.

14/10/2011. **Agenda viernes 14 de octubre de 2011.** Diario Levante, el mercantil valenciano.

13/10/2011. **El alcoyano Fresneda expone en Valencia.** Diario Información. C.S.

13/10/2011. **Agenda jueves 13 de octubre de 2011.** Diario Levante, el mercantil valenciano. Vicente Pérez.

11/10/2011. **Rubén Fresneda inaugura a València.** Diario digital Pàgina66. Ramón Requena.

10/10/2011. **La sala de exposiciones de Campoamor acoge una nueva exposición.** Diario digital elperiodic.com. Redacci

10/10/2011. **La sala de exposiciones de Campoamor acoge una nueva exposición.** Diario digital elperiodic.com. Redacción.

23/09/2011. Agenda viernes 23 de septiembre de 2011. Diario Levante, el mercantil valenciano.

Obra en Colecciones

· **Les coses de l'èsser humà I.**
Collage sobre papel, 29.7x21cm, 2011. Colección de Arte Contemporáneo Visible, Madrid.

· **Les coses de l'èsser humà II.**
Collage sobre papel, 29.7x21cm, 2011. Colección de Arte Contemporáneo Visible, Madrid.

· **Autorretrat.**
Acrílico sobre tabla, 120x60cm, 2013. Diego Martínez, Benidorm, Alicante.

· **La nit en rosa.**
Óleo sobre lienzo, 100x40cm, 2012. Colección Ateneo Mercantil de Valencia.

· **Café bombó.**
Óleo sobre lienzo, 100x40cm, 2010. Colección Tomás Benet Ballester, Puerto de Sagunto (Valencia).

· **Vi negre.**
Óleo sobre lienzo, 100x40cm, 2011. Colección Carles Vilaverde Bargues, Valencia.

· **Meló d'Alger.**
Óleo sobre lienzo, 100x40cm, 2010. Colección Sala Matisse, Valencia.

· **Marina Guijarro Campello.**
Acrílico sobre tabla. 39x15cm, 2013. Colección Marina Guijarro Campello, Madrid.

· Santos López Real.
Acrílico sobre tabla. 39x15cm, 2013. Colección Santos López Real, Madrid.

· Cau la nit II.
Óleo sobre lienzo, 100x40cm. 2011. Colección Kim Coleman-Cooper. Alcoy.

· María José Pallarés Maiques
Acrílico sobre tabla. 39x15cm 2012. Colección Majo Pallarés, Alcoy.

· Tomás Benet Ballester
Acrílico sobre tabla. 39x15cm 2011. Serie limitada, pieza 6 de 7. Coleccción Tomás Benet Ballester, Puerto de Sagunto (Valencia).

· Montserrat Pastor Arroyo
Acrílico sobre tabla. 39x15cm 2011. Serie limitada, pieza 5 de 7. Colección Montserrat Pastor Arroyo, Alcoy.

· Juan Castellanos Campos
Acrílico sobre tabla. 39x15cm 2011. Serie limitada, pieza 4 de 7. Colección Juan Castellanos Campos, Ibi (Alicante).

· Jesús Muñoz Leirana
Acrílico sobre tabla. 39x15cm 2011. Serie limitada, pieza 2 de 7. Colección Jesús Muñoz Leirana, Alcoy.

· Iris Verdejo Mañogil
Acrílico sobre tabla. 39x15cm 2011. Serie limitada, pieza 3 de 7. Colección Iris Verdejo Mañogil, Ibi.

· Iris Gutiérrez Company.
Acrílico sobre tabla. 39x15cm. 2011 Serie limitada. Pieza 1 de 7. Colección Iris Gutiérrez Company, Alcoy (Alicante).

· Gegant nuet xafant la Catedral i l'Ajuntament de València. Collage y acrílico sobre papel. 28x20.5cm. 2011. Colección José María Segura Portalés, Valencia.

· Big Banana's cowboy.
Collage sobre papel. 50x70cm 2011. Colección Tomás Benet Ballester, Puerto de Sagunto (Valencia).

· Banana's cowboy.
Collage sobre papel. 30x20cm 2011. Colección Arturo Vallés Bea, Valencia.

· Retrat de Juan Castellanos Campos
Grafito sobre papel 42x29.7cm 2007. Colección Juan Castellanos Campos, Ibi (Alicante).

Retrat de Jesús Muñoz Leirana.
Óleo sobre lienzo 92x73cm 2011. Colección Jesús Muñoz Leirana, Alcoy.

Retrat d'Iris Gutiérrez Company.
Óleo sobre lienzo 92x73cm 2011. Colección Iris Gutiérrez Company, Alcoy.

· Emma i els seus somnis.
Técnica mixta y collage sobre lienzo 73x60cm 2010. Colección Emma F. Romera, Alcoy.

· David u Homenatge a Miquel Àngel.
Acrílico sobre lienzo (tríptico) 150x150cm 2010. Colección privada, Alcoy.

· Soldat.
Óleo sobre lienzo 18cm de diámetro 2010. Colección privada, Alcoy.

· Emma.
Óleo sobre lienzo 73x150cm 2009. Colección Emma F. Romera, Alcoy.

· Tors masculí.
Óleo sobre tabla 20x15cm 2009. Colección privada, Valencia.

· **Isabel-Clara Simó, Antoni Miró, Joan Valls, Alcoi i Ovidi Montllor.** Óleo sobre lienzo. 116x89cm 2008. Colección Elena Romera, Alcoy.

· Nen lleig.
Temple sobre lienzo. 21x29cm 2008. Colección privada, Alcoy.

www.ingramcontent.com/pod-product-compliance
Lightning Source LLC
Chambersburg PA
CBHW040920180526
45159CB00002BA/551